中国传统绘画
艺术史系列

第五册：乡间风景

周雯婧 - Joseph Janeti

Mead-Hill 艺术与设计

中国传统绘画艺术史系列 第五册：乡间风景 / 周雯婧 Joseph Janeti

文字作者：周雯婧 Joseph Janeti
出版发行：MEAD-HILL 出版发行公司
网　　址：www.mead-hill.com
开　　本：215.9 X 279.4 mm
图　　片：12 幅
版　　次：2016 年 7 月第 1 版
书　　号：ISBN: 1534950001
　　　　　　EAN-13: 978-1534950009

版权所有　侵权必究

中国传统绘画艺术史系列

第五册：乡间风景

周臣 (1460-1535)

春泉小隐图

《黄粱梦》是一个倍受喜爱的中国典故，它讲述了年轻男子的一场梦境改变其一生的故事。

明代 (1368-1644)
北京故宫博物院

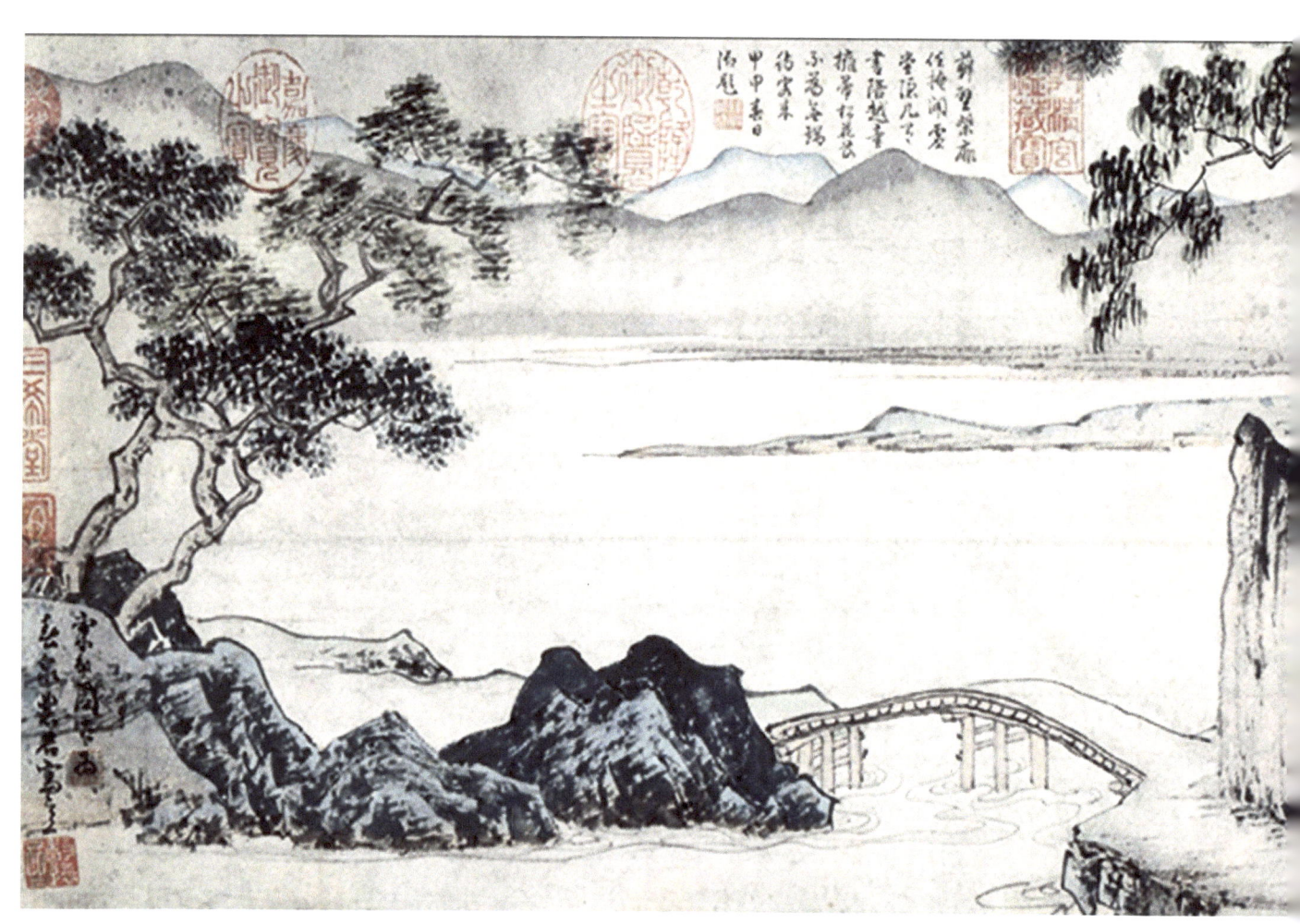

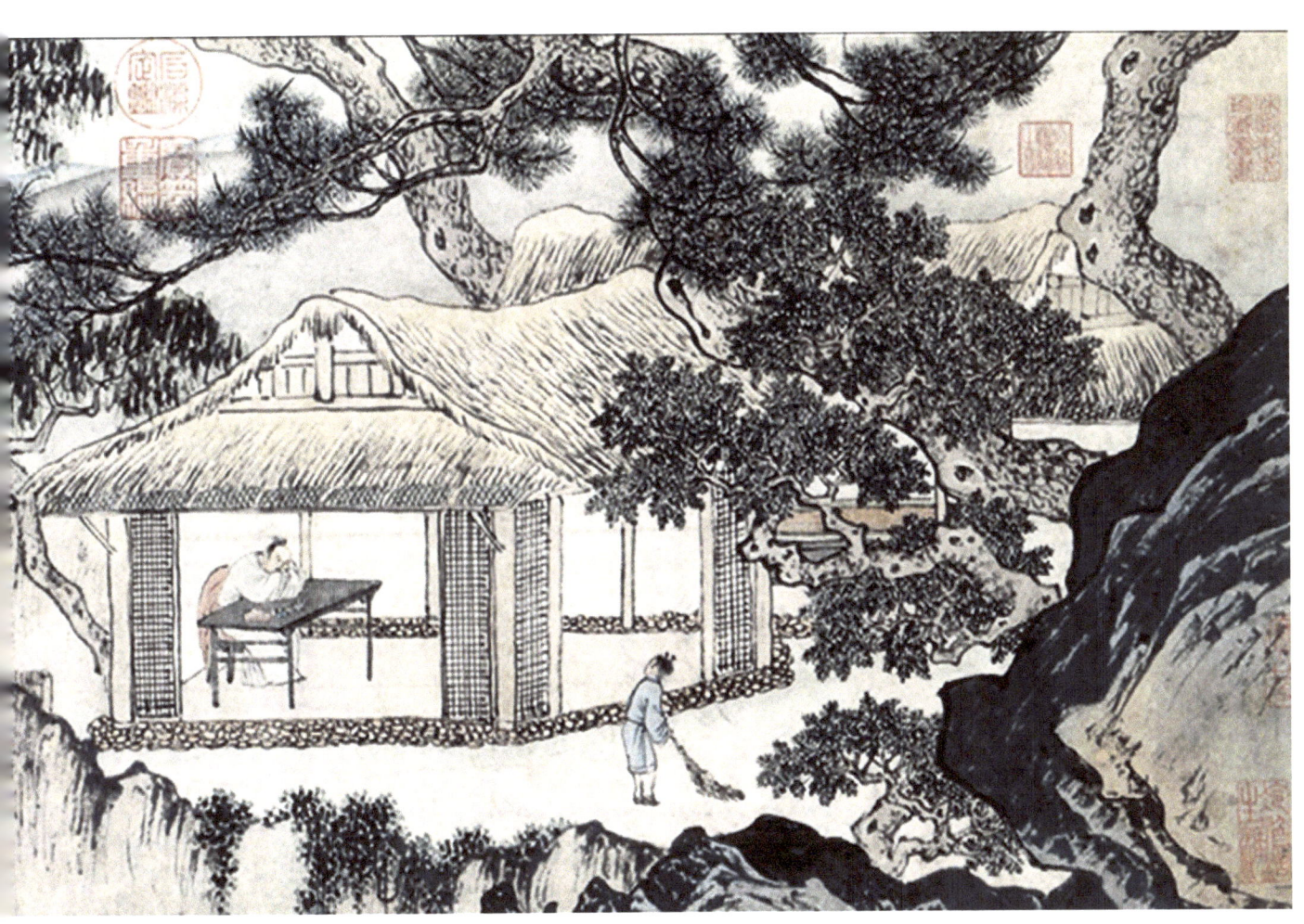

袁耀 (生卒年不详)

蓬莱仙境图

远在中国西部，有一座昆仑山，位于西藏与新疆之间。此处乃是天上人间交界之地，神仙随处可见。这里有一座宝殿，西王母居住在此，统领所有女神。

清代 (1636-1912)
北京故宫博物院

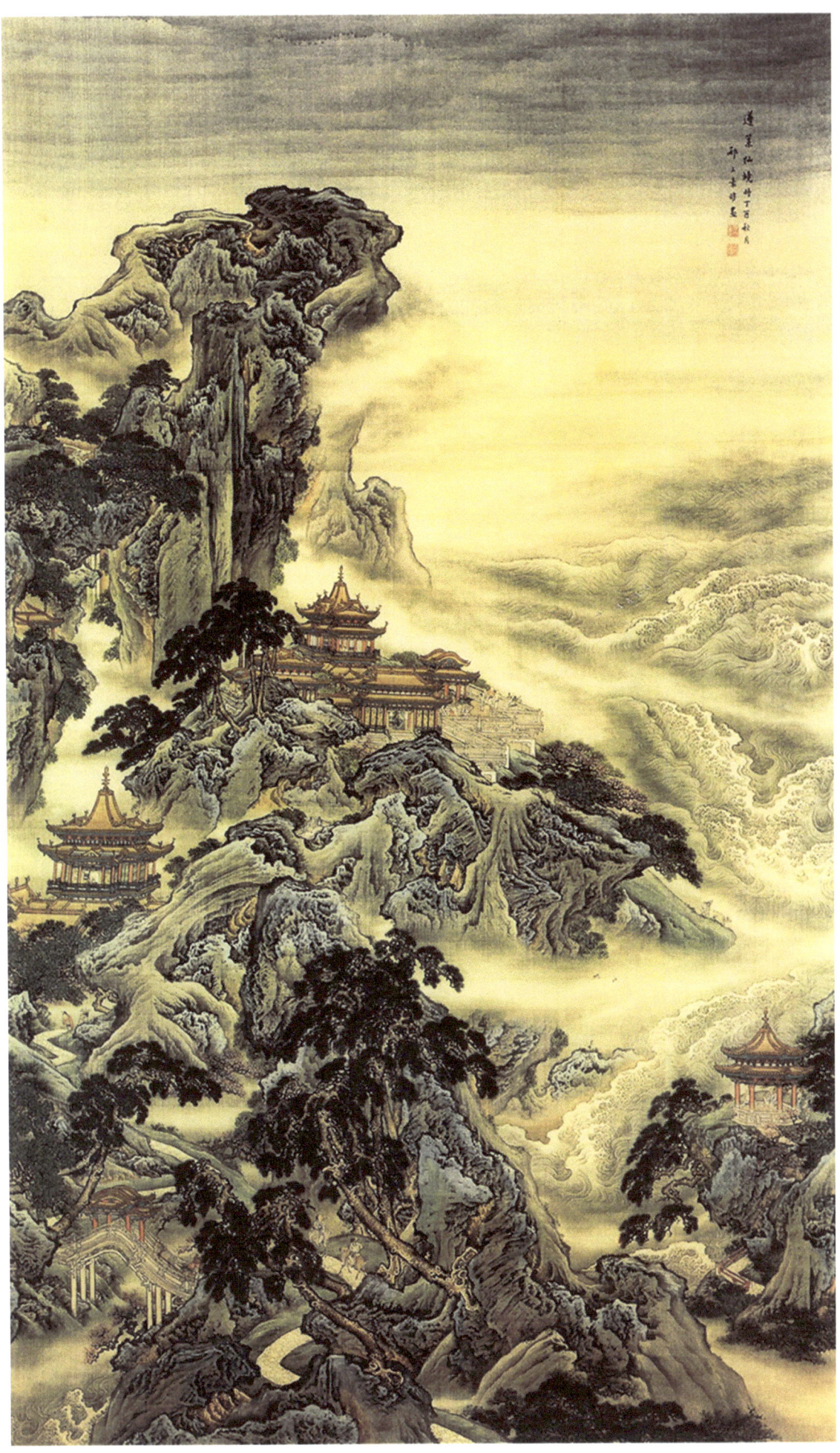

谢荪 (生卒年不详)

青绿山水图

中国的传说往往与昆仑山有关，其中的《后羿与嫦娥》，讲述了二人翻越九十九座大山，跨过九十九条河流，徒步九十九座峡谷，方才到达此地的故事。

清代 (1636-1912)
北京故宫博物院

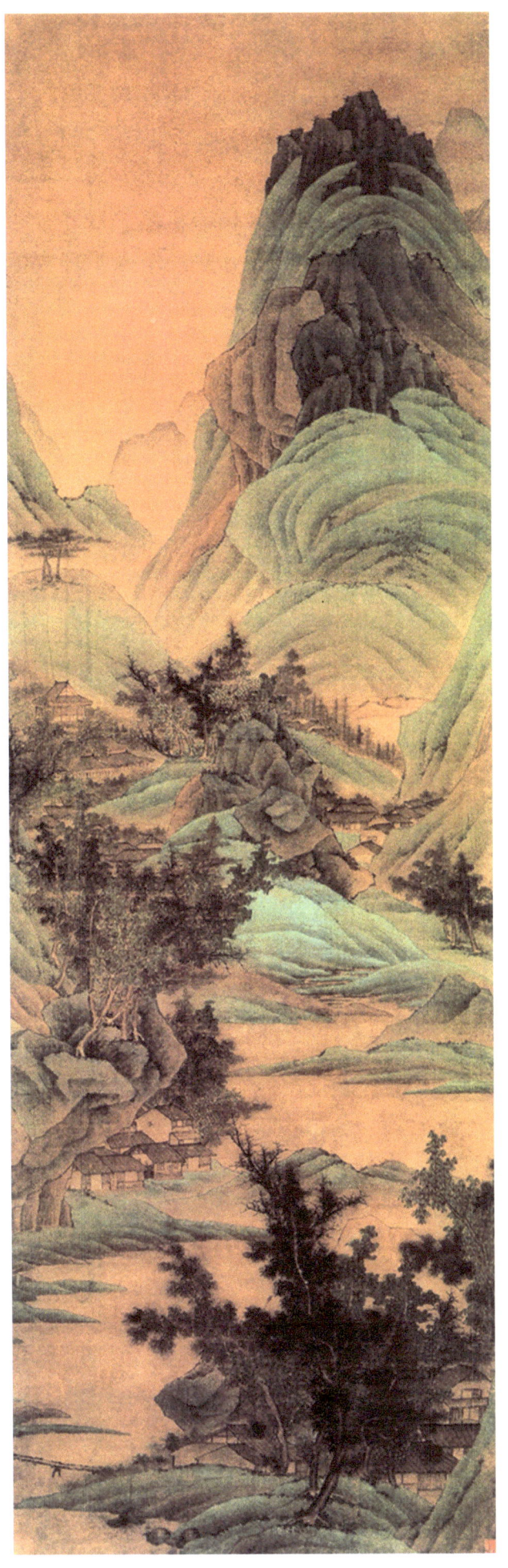

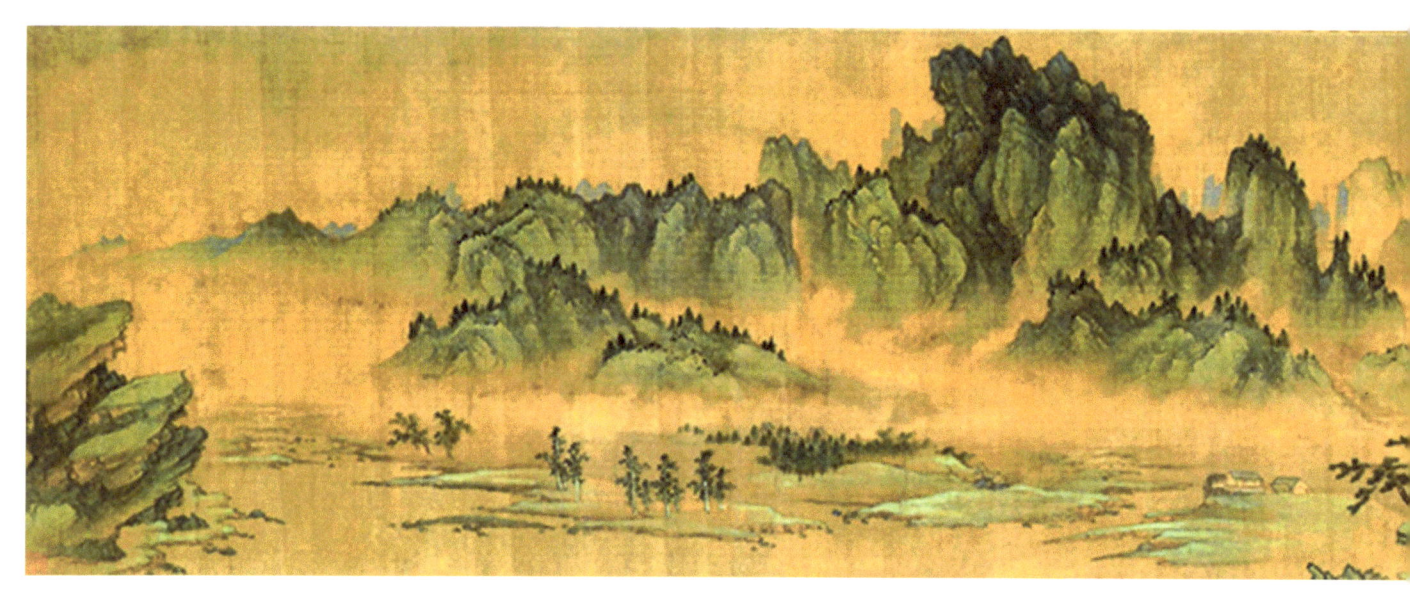

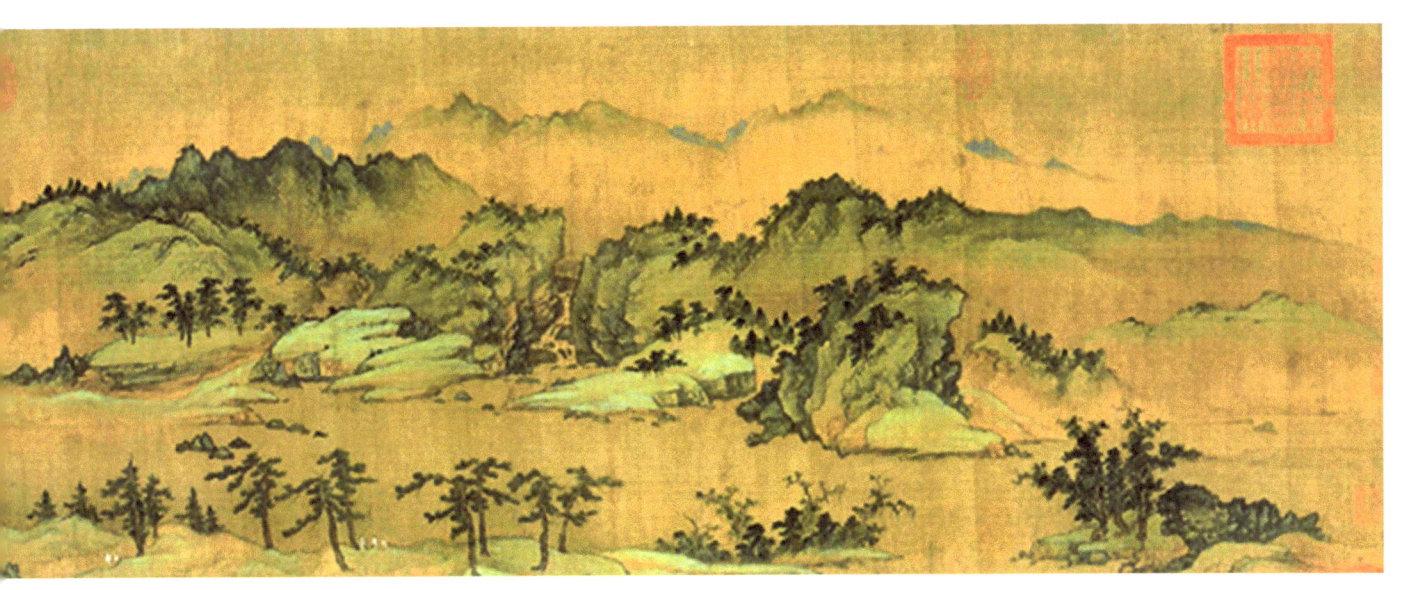

商琦 (生卒年不详)

春山图

《后羿与嫦娥》的传说包含了许多章节，其中一段讲述了后羿前去调教空中太阳的故事，从而使其规矩工作，日复一日，日出东方，日落西山。只有这样，大地、土壤、水源、树木和动物才可恢复正常。

元代 (1271-1368)
北京故宫博物院

金廷标 (生卒年不详)

瞎子说唱图

《杀鸡给猴看》是一个中国典故。故事中有一段集市的情节，来往赶集的人常常在此观赏武术表演、杂耍卖艺。

清代 (1636-1912)
北京故宫博物院

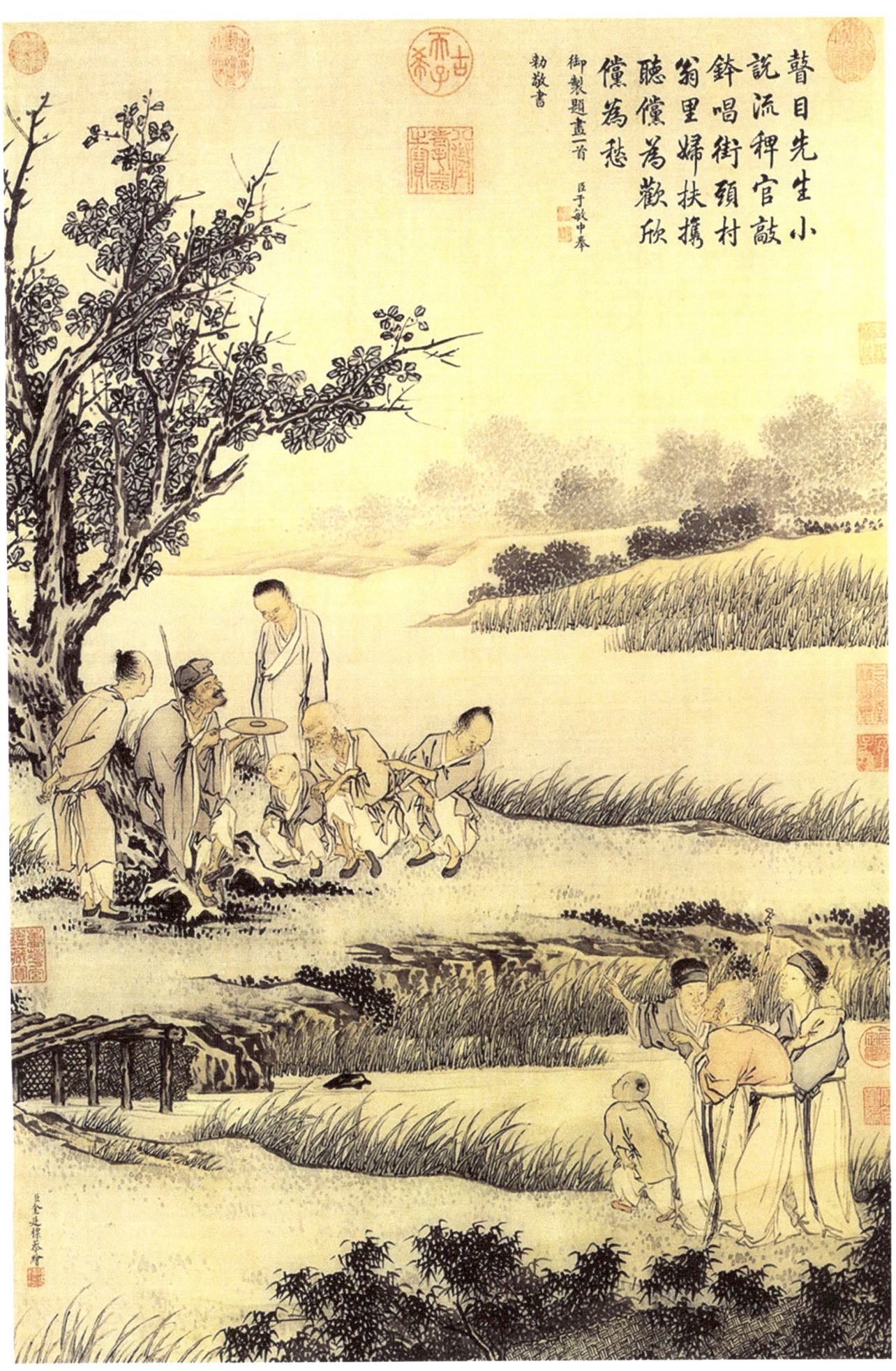

仇英 (1494-1552)

玉洞仙缘图

相传，远在千里之外，中国西北的天边角落，有一处世外桃源，那里被誉为极乐世界。据说华夏民族的智慧始祖便出生在此地。

明代 (1368-1644)
北京故宫博物院

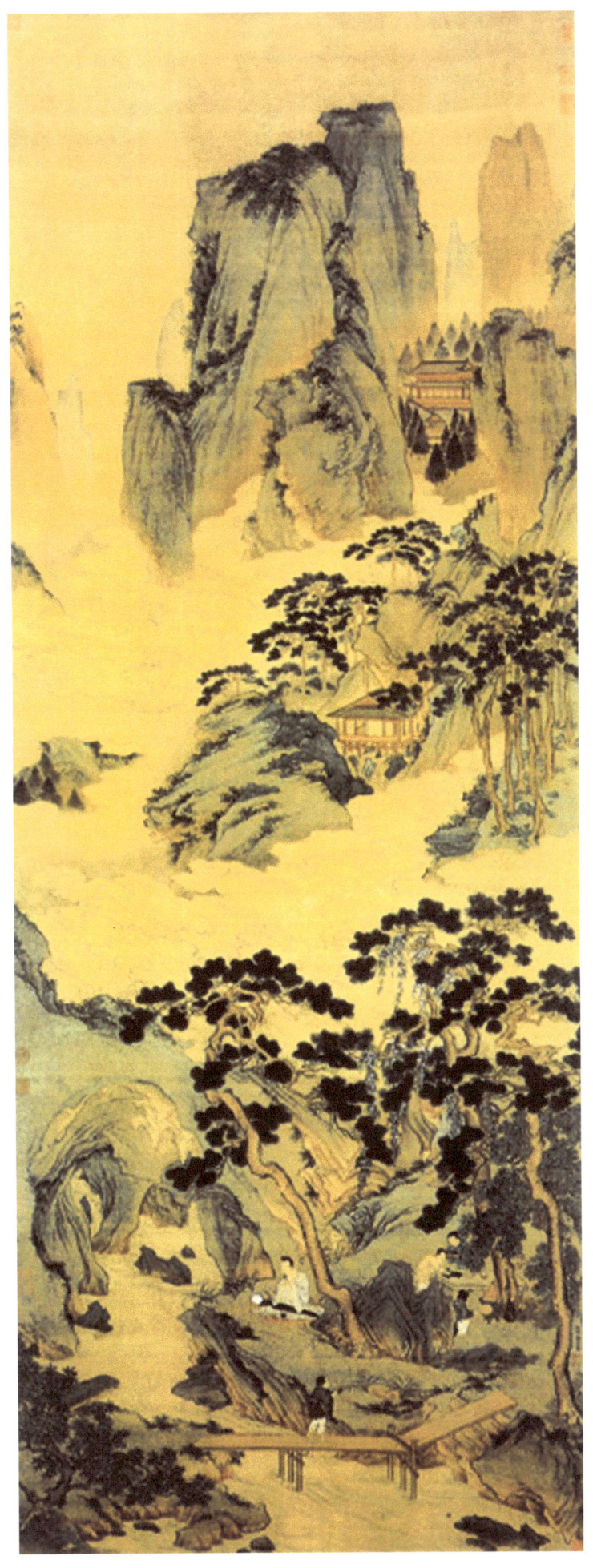

丁观鹏 (生卒年不详)

乾隆洗象图

汉字中"象"与"祥"发音类似，互为双关语。由此一来，大象总与福祥有着联系。

清代 (1636-1912)
北京故宫博物院

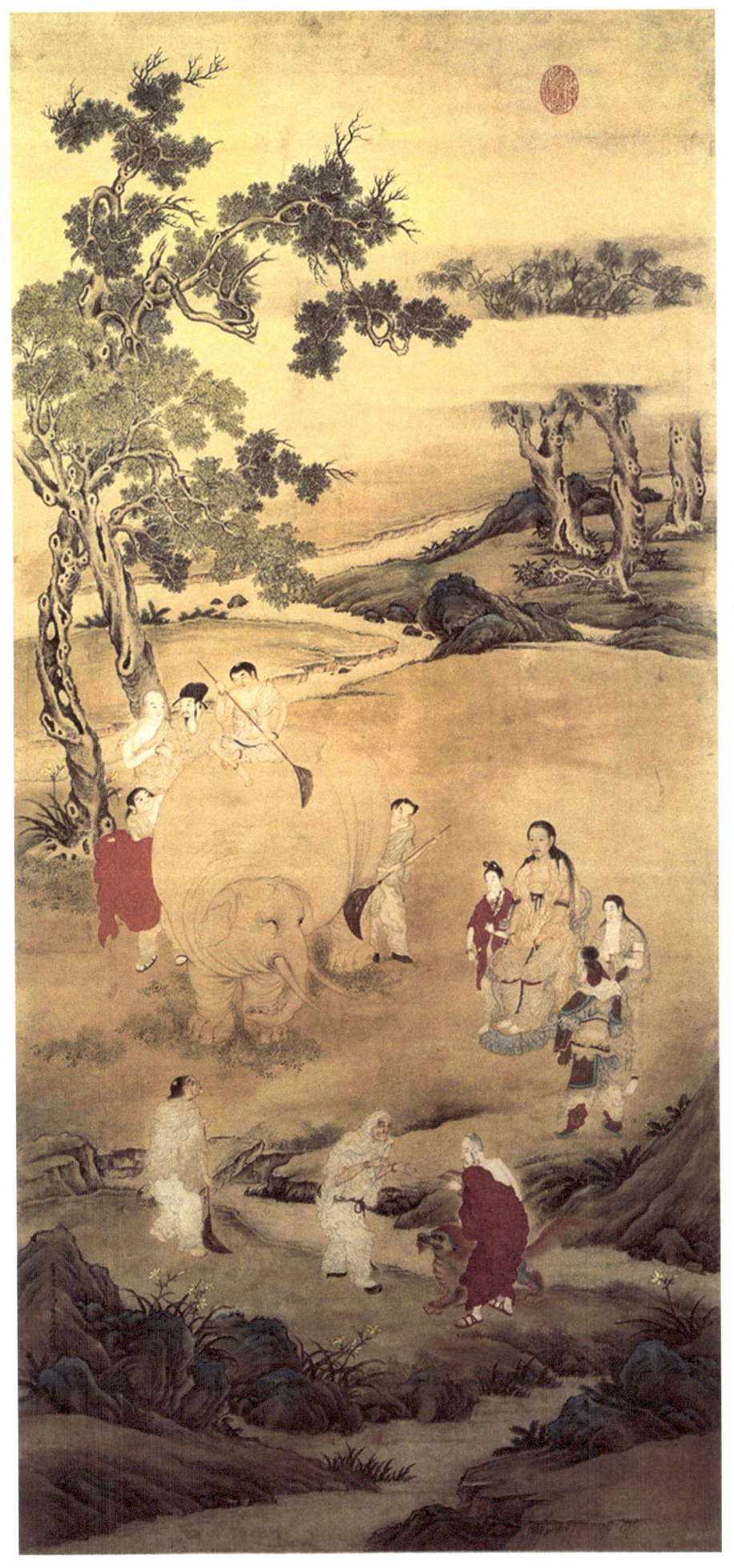

金廷标 (生卒年不详)

负担图

《桃花运》是个浪漫的中国故事。主人公崔护,某天徒步来到一农舍,那里有清净的果园,四处可见桃花盛开。

清代 (1636-1912)
北京故宫博物院

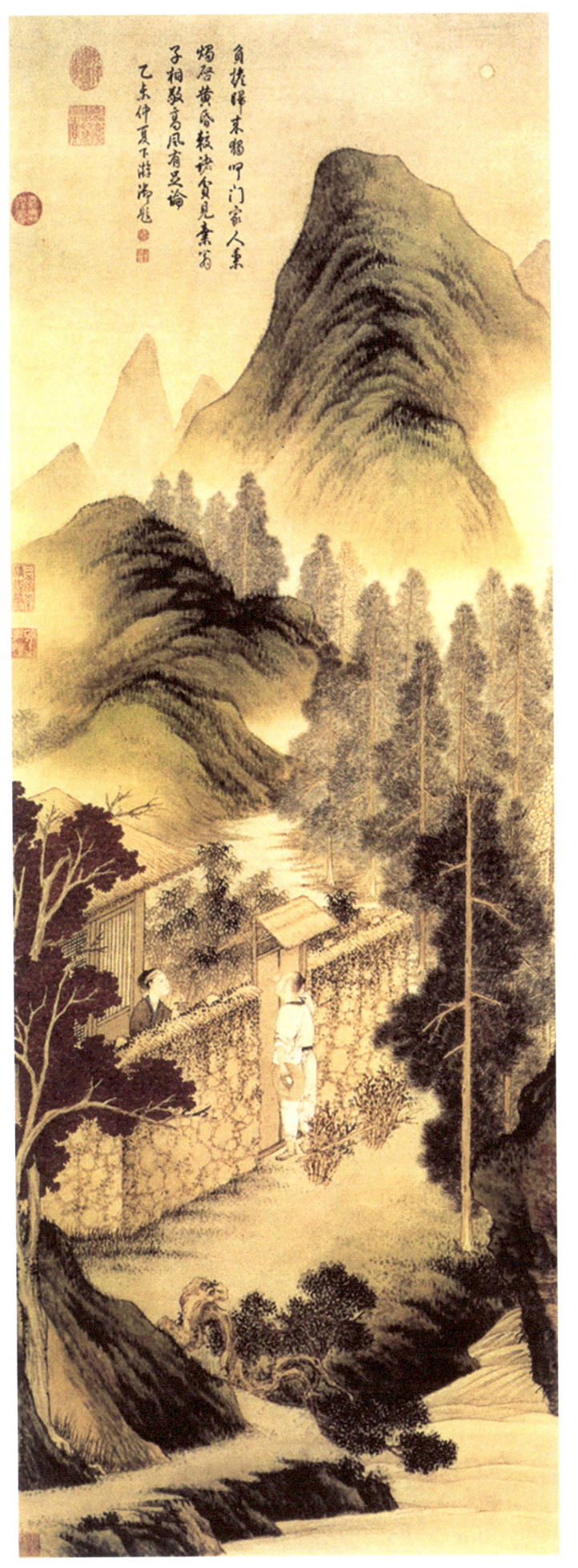

吴镇 (1280-1354)

渔父图

"船到桥头自然直"是一句有名的中国古语。它寓意着，虽然人们想尽办法解决一些问题，然而有时候，若让事物顺其自然的发展，问题可能会自我消化。

元代 (1271-1368)
北京故宫博物院

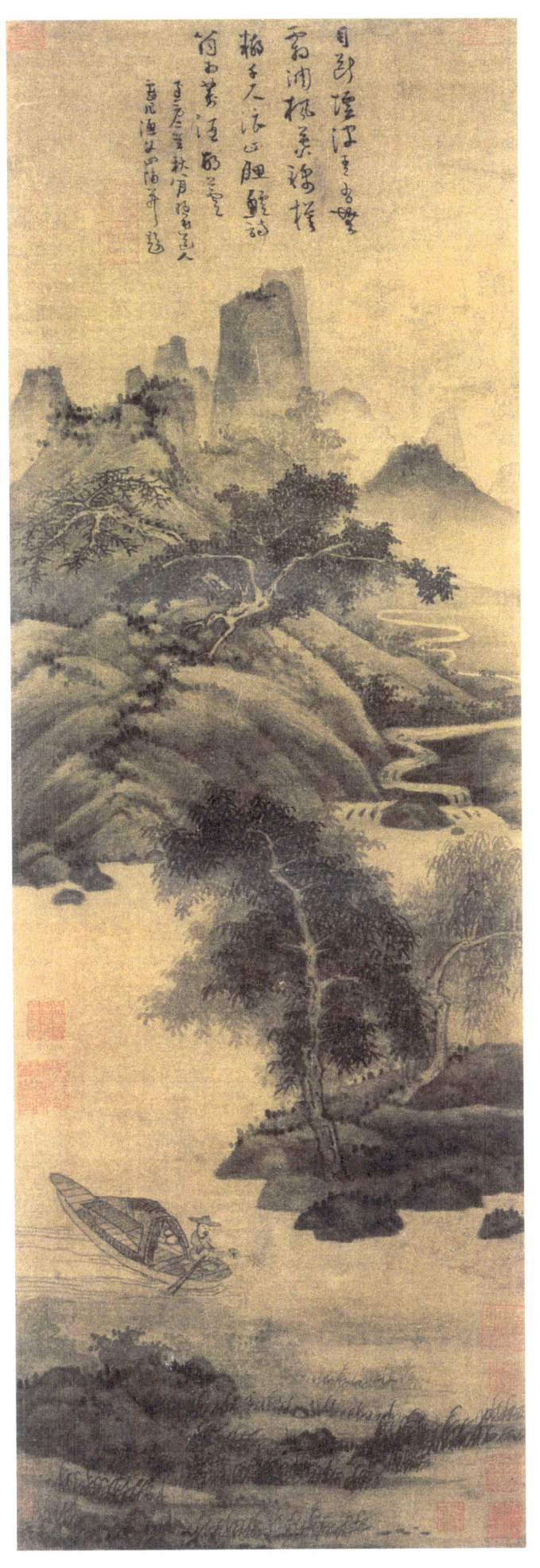

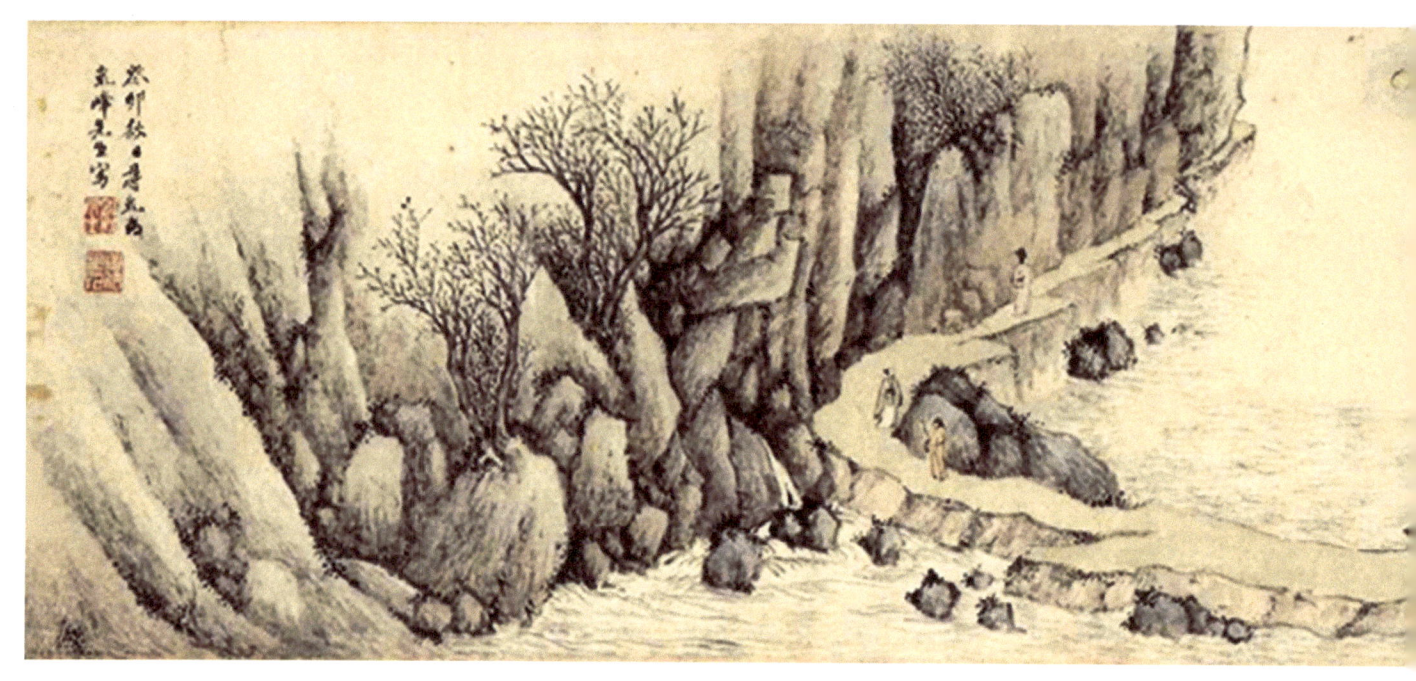

蒋乾 (1525-?)

赤壁图

《三国演义》是中国伟大的古典名著之一，书中充满了跌宕起伏的传奇故事。其中著名的赤壁之战，就发生在湖北赤壁一带。

明代 (1368-1644)
北京故宫博物院

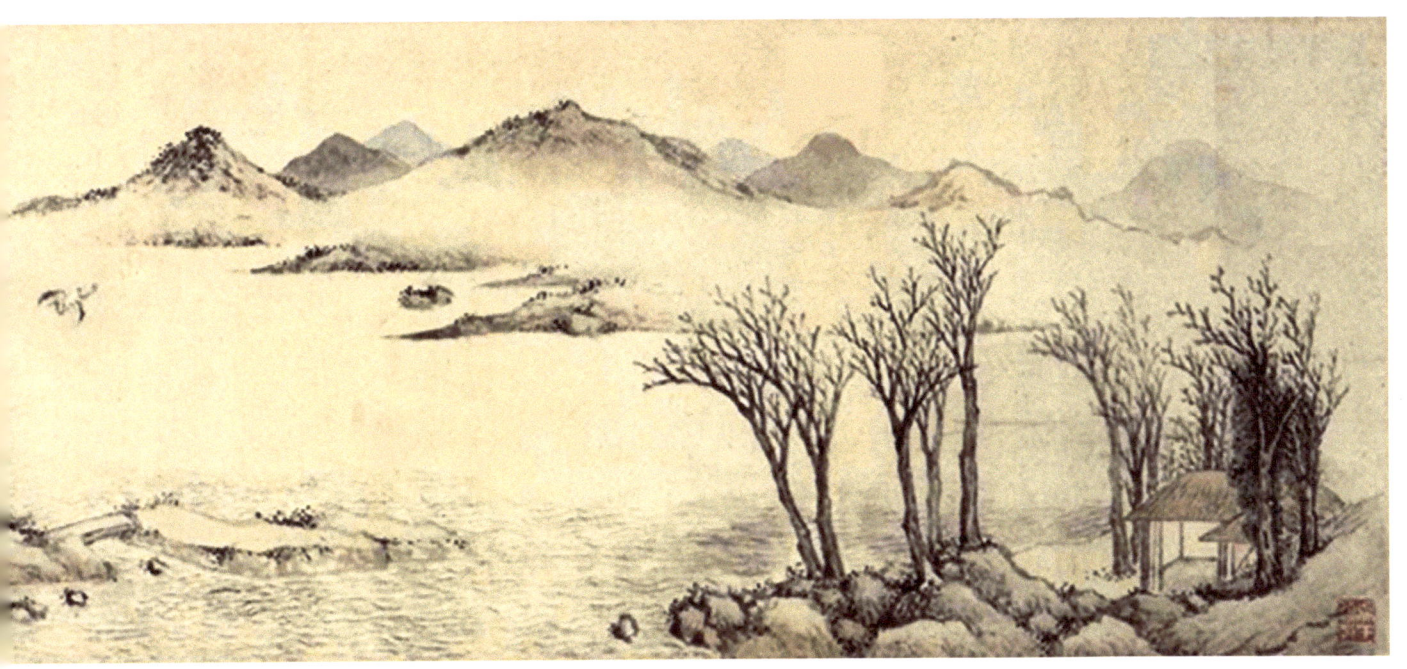

张择端 (1085-1145)

清明上河图

《郑人买履》是一个有名的中国传说。一天，故事中的男子决定前去附近的村镇购买鞋子。一路上，他穿过乡间小路，欣赏着农田与草地的风景。最后，他来到了繁华的集市上……

北宋 (960-1127)
北京故宫博物院

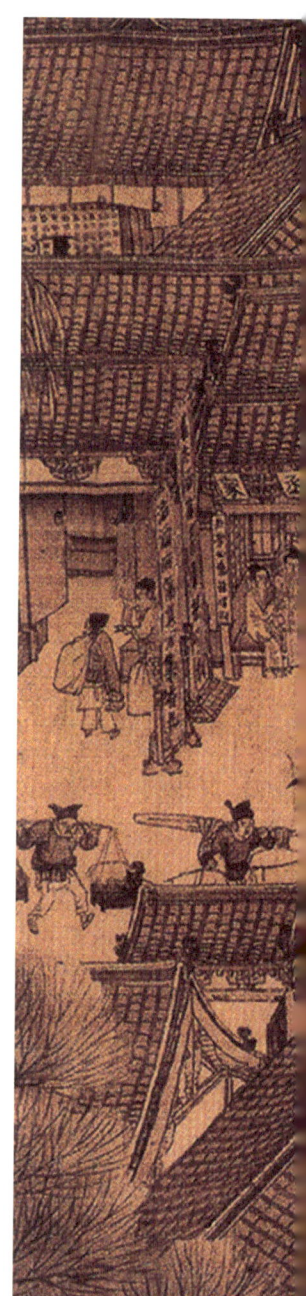

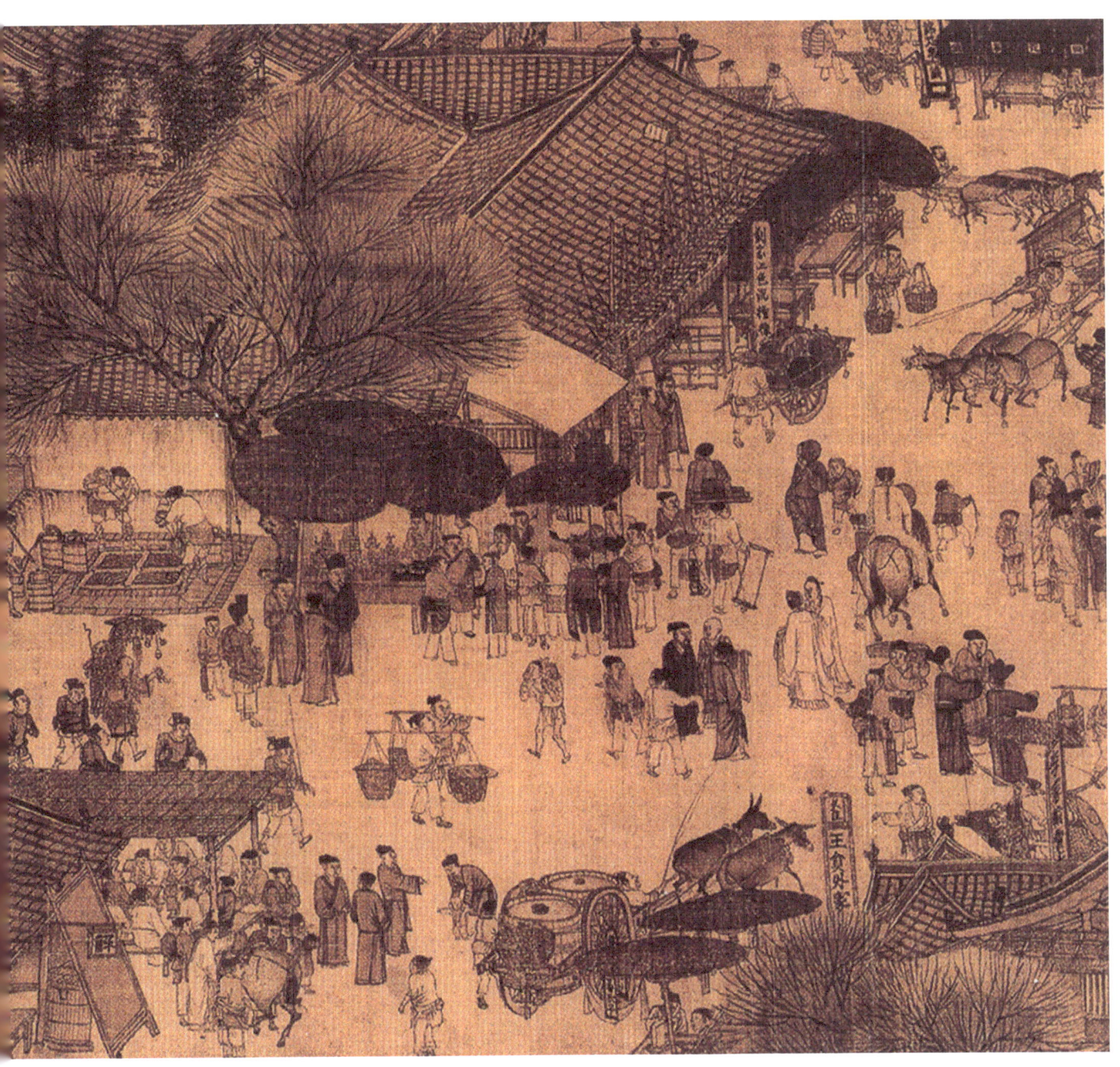

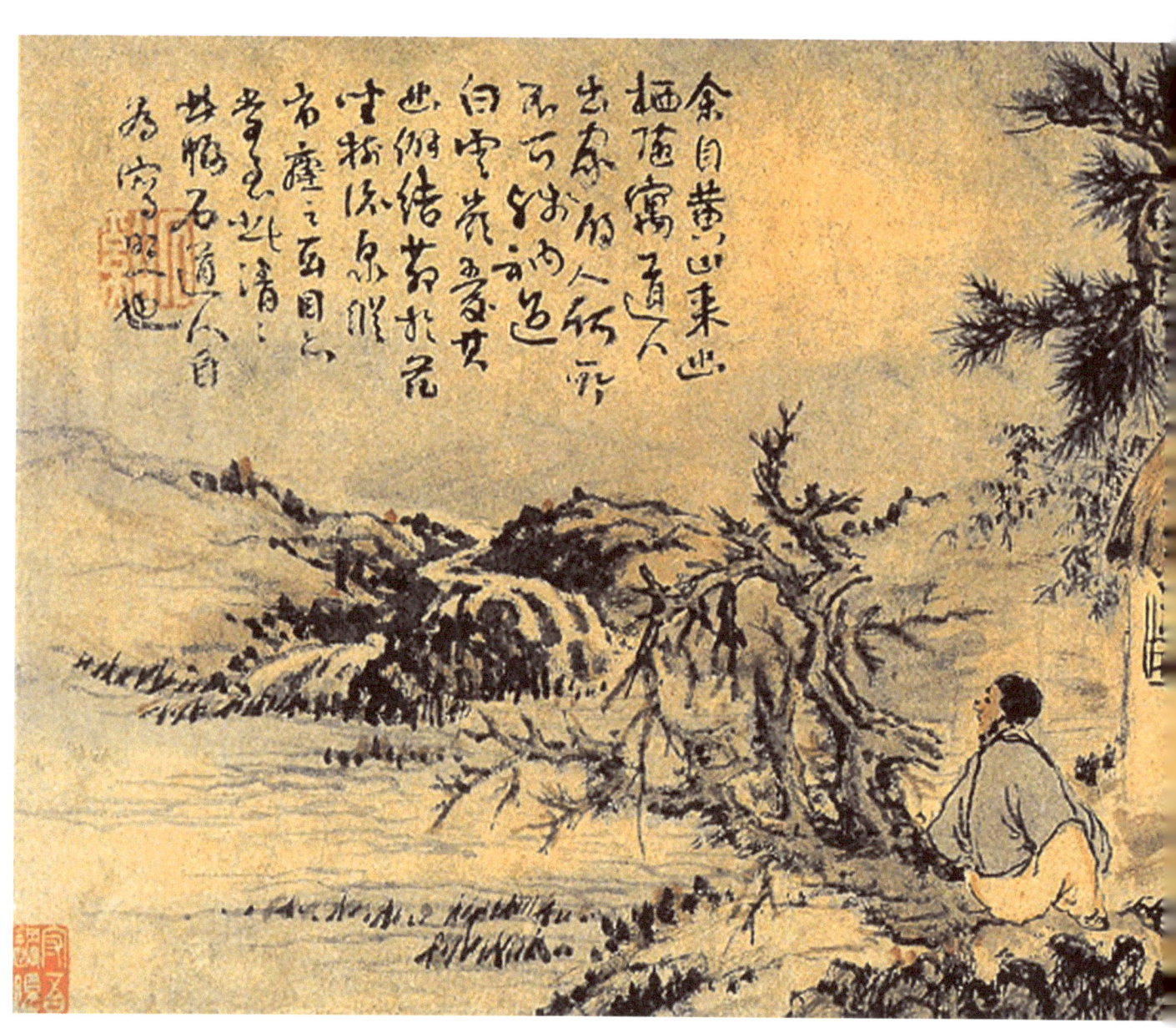

髡残 (1612-1692)

幽栖图

《此地无银三百两》讲述了一个农夫,由于他的贪心愚蠢,导致财产丧失的幽默故事。在西方,如此蠢笨之人常被轻视为"蠢人不积财"。

清代 (1636-1912)
上海博物馆